나를 해체하는 방법

나를 해체하는 방법

高野文子 : 私の「べらぼう」方法

나를 하는 체방법 해

타카노 후미코와의
대화

일러두기
이 책은 2015년 11월 12일, 도쿄의 서점이자 갤러리인 popotame에서
열린 오타케 아키코와 타카노 후미코의 대담에 기초합니다.
2007년 오타케 아키코는 다양한 분야에서 활약하는 게스트를 초대하여
대담을 나누고 각자의 작품을 낭독하는 「카타리코코」를 시작했습니다.
북갤러리 popotame(ブックギャラリーポポタム, 이케부쿠로),
고서 호로(古書ほうろう, 이케노하타), 모리오카 서점(森岡書店, 긴자),
보헤미안즈길드(ボヘミアンズ·ギルド, 진보초) 같은 도쿄의
오랜 서점이 그 무대입니다.

타카노 후미코의 허락 아래 도판을 사용하였으며, 그중 국내에서 번역된
판본이 있는 『막대가 하나』와 『노란 책』의 경우, 한국어판을 출간한
북스토리의 도움을 받아 번역된 페이지를 실었습니다.

대화

오타케 미리 고백하겠습니다. 전 『ドミトリーともきんす (도미토리 토모킨스)』(2014)를 통해서 처음으로 타카노 선생님을 알게 되었습니다. 그러고 나서 예전 작품도 찾아서 읽어봤는데 하나같이 재미있어서 깜짝 놀랐답니다. 그래서 죄송하지만 만화의 테크닉에는 무지하고 만화계의 사정에도 어둡습니다.

타카노 그렇게 처음 오타케 씨라서 좋다고, 전 생각합니다.

오타케 그렇게 말씀해주시니 마음이 놓입니다. 전 어릴 때부터 만화와는 거리가 멀어서…… 왜냐하면 만화에는 얼굴을 그리는 방법 같은 뚜렷한 스타일이 있잖아요? 그게 거북했거든요. 하지만 타카노 선생님의 만화에는 작품마다 새로운 도전이 있고 양식을 파괴하려는 의지도 강해서 공감이 되더군요. 그래서 제 관심을 한마디로 표현하자면, "타카노 후미코는 어떻게 해서 타카노 후미코가 되었는가?"라고 할 수 있겠습니다. 만화는 어릴 적부터 좋아하셨나요?

타카노 장래 그림 그리는 일을 하고 싶다고 생각했던 것 같습니다.

오타케 어릴 적부터 이미 그런 직업이 있다는 걸 아셨던 거군요.

타카노 그렇답니다. 아버지가 전반적으로 미술을 좋아하셨거든요. 전문적인 책은 아니었지만, 책장에 화집이라든가 관련 서적이 몇 권 있어서 이런 화가가 있다고 가르쳐주시곤 했죠. 그래서 대여섯 살 무렵에는 화가라는 직업이 있다는 걸 알았어요.

오타케 하지만 그런 직업이 있다고 아는 것과 스스로 되겠다고 생각하는 것 사이에는 상당한 거리가 있을 텐데요?

타카노 저희 집 부모님은 예술 계통의 일은 결코 시키지 않으려고 하셨어요. 예술가는 경제적으로 궁핍하다면서. 저희 아버지는 류세이 파라고 하는 꽃꽂이를 하셨는데,

류세이 파(龍生派).
일본의 화도(華道, 꽃꽂이) 유파의
하나로 1886년에 창설되었다.

무척 좋아하셨던 모양입니다. 돈도 꽤 쏟아부으셨던 것
같아요. 꽃병이나 수반 같은 것은 비싸잖아요? 다다미
넉 장 반짜리와 여섯 장짜리, 고작 방 두 개짜리 집에
1950년대의 모더니즘 꽃병 같은 것들이 잔뜩 쌓여
있었어요. 그래서 제가 화집 같은 걸 들여다보고 있으면
화가가 되고 싶다는 말을 꺼내지는 않을까 걱정이 되셨나
봅니다. "넌 그림을 좋아하는구나, 아주 좋은 취미라고
생각한다." 툭하면 두 분이서 그런 말씀을 하셨어요.
초등학생을 상대로 '취미' 운운한 것이 우습지만요.

오타케 진심이 되면 안 된다는 생각에 '취미'라는 단어를 머릿속에
입력시키셨을지도 모르겠네요.

<div style="float:left">

잠들 때까지

쳐다봤어요.

가만히 누워서 천장을

</div>

타카노 저희 아버지는 국철 직원으로 기차 수리를 하셨거든요.
'보렴, 아버지도 안정적인 직장에서 일하면서 꽃꽂이는
취미로 하잖니.' 아마 그런 뜻이었을 겁니다.

오타케 국철이 전성기를 누린 시대였죠. 제 머릿속에도 이미지가
강렬하게 남아 있습니다.

타카노 곳곳에 건널목이 있고, 차단기가 올라가자마자 잽싸게
건너가지 않으면 금방 내려왔었죠.

오타케 중고등학교 시절에 나가노에서 살았는데요. 차량기지와
줄줄이 관사가 늘어서 있었고, 자주 붉은 깃발을 흔들며
파업하던 모습이 기억납니다.

타카노 아, 나가노에 사셨어요? 저도 스무 살 때부터 서른즈음까지
나가노에 살았어요. 하지만 그 무렵엔 이미 국철 특유의
분위기가 사라졌더군요.

오타케 고가 선로로 바뀌면서 몰라보게 변했지요.

타카노 저희 아버진 공장에서 돌아와 저녁을 드신 다음, 농가의
부녀자들을 모아서 꽃꽂이를 가르치셨는데요. 꽃꽂이

국철(国鉄).
일본국유철도(日本国有鉄道)의 약칭.
원래는 일본의 국유철도를 운영하던
공기업이었으나 누적된 적자 탓에
1987년부터 민영화되었다.

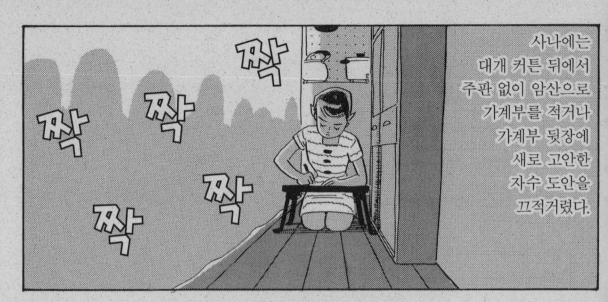

사나에는 대개 커튼 뒤에서 주판 없이 암산으로 가계부를 적거나 가계부 뒷장에 새로 고안한 자수 도안을 끄적거렸다.

그림 1. 『막대가 하나』에서

수업이 있는 날 밤에는 일찍 자라고 다다미 한 장 정도의 공간에 얇은 커튼을 치고 이불을 깔아주셨어요. 그럼 전 가만히 누워서 천장을 쳐다봤어요, 잠들 때까지.

오타케 그러고 보니 『막대가 하나(棒がいっぽん)』(1995)에 수록된 「아름다운 마을」에도 비슷한 장면이 나오죠? 신혼집에서 남자들이 노동조합 회의를 하는 걸 젊은 새댁이 커튼 안쪽에서 가계부를 적으면서 듣고 있잖아요?

타카노 국철의 노동조합 모임도 있었어요. 한 달에 한 번 정도.

오타케 타카노 선생님의 작품은 기본적으로 자서전이라고
생각합니다. 『도미토리 토모킨스』 전까지는요. 실제로
일어난 사건을 그렸다는 의미가 아니라, 기억이 바탕이
되어 있는 것 같아요. 커튼 안쪽에서 바라봤던 장면이
그 당시의 시점대로 그려져 있다는 느낌이 듭니다.
기억과의 대화라고 바꿔 말할 수도 있겠는데, 제 경우에는
제 자신의 기억과 겹쳐져서 무척 마음이 갔습니다. 그런
시대감각을 공유하고 있지 않은 젊은 세대에도 타카노
선생님의 팬이 많이 있지요? 그게 무척 흥미롭습니다.
아마도 각자가 가지고 있는 무의식의 영역이 파헤쳐지기
때문이 아닐까 싶지만요.

타카노 무의식......인가요?

오타케 네, 만화를 읽으면서 무의식의 영역이 이렇게나 눈을
떠가는 경험은 처음이었습니다. 전 한 컷, 한 컷 찬찬히
보는 버릇이 있는데요. 만화는 그렇게 읽는 게 아니다,
휘리릭 넘기면서 빨리 읽는 거다, 다들 그렇게 말해서
시도해봤지만 저로선 좀처럼 잘 안 되더라고요. 무엇보다도
타카노 선생님의 만화는 빨리 읽히는 만화가 아니잖아요.
한 컷마다 시간을 들여서 봐야 해요. 그게 무의식의 세계를
개척해준다고 느꼈답니다.

오타케 작품을 보면 자기충족적인 어린 시절을 보냈다는 것이
전해져오는데, 그림은 자주 그리셨나요?

타카노 그림만 그렸던 건 아니지만 혼자 노는 걸 좋아했어요.
인형놀이나 소꿉놀이 같은 걸 하면서요.

오타케 혼자 노는 걸 좋아하고 내버려둬도 아무렇지 않은,
농후한 세계를 아는 어린이. 그림에서 진하게 배어나오는
인상입니다. 요컨대 인간은 본질적으로 고독한 존재지만,

세계를 아는 어린이
아무렇지 않은 농후한
내버려둬도

11

그건 개개인이 어떻게 받아들이느냐에 달린 거잖아요. 혼자라는 걸 두려워하는 사람도 있지만 혼자가 되길 바라는 사람도 있죠. 타카노 선생님은 어떠셨나요?

타카노 혼자 노는 버릇은 고쳐야 한다고 생각했어요. 외롭다는 감정을 느꼈던 건 아니지만 학교에서 자유롭지 못했거든요. 도시락을 같이 먹는 친구가 없으면 어른들이 걱정하시잖아요? 학교 마치면 혼자서 한가롭게 노닥거리면서 집으로 돌아가고 싶지만, 누구랑 같이 걸어가야만 어른들은 흡족해하시더라고요.

오타케 확실히 딸에게 친구가 없으면 부모님들은 불안해하죠.

타카노 1960~1970년대인 데다가 농촌이었으니까요. 고립은 생존과 직결된 문제거든요. 그대로 어른이 되면 어떻게 될까, 취직도 결혼도 못 하고 계속 집에 틀어박혀 있지 않을까, 그런 걱정을 하시지 않았을까요? 다행스럽게도 그림을 그리고 있으면 툇마루 너머로 "후미코, 뭘 그리고 있니?" 하고 말을 걸어주는 어른도 있었어요. 그럼 저도 우쭐한 마음에 보여줬고요. 그런 모습을 보고 어머니도 마음을 놓으셨던 것 같아요.

오타케 저도 혼자 하교하는 게 마음 편한 아이였기 때문에, 타카노 선생님의 만화를 보고 있으면 어릴 적의 저 자신을 긍정해준다는 기분이 듭니다. 왜 그런 기분이 들었을까요? 스토리는 물론이거니와 선 때문인 것 같습니다. 등장인물이 세계에 존재한다, 저에게 집중하고 있다, 그런 느낌이 선을 통해서 전해져왔어요. 발만 그려져 있어도 그랬답니다. 발끝까지 신경이 통하고 있다는 것을 깨닫고는 제 몸이 반응하더군요. 다시 말해서, 타카노 선생님이 어릴 적부터 축적해온 육체적인 기억들이 그대로 그림에 드러나 있었습니다.

타카노 그럴지도 모르겠네요······

자신을 벗어나서 타인의 내부로 들어갈 수 있게 되었습니다

오타케 선생님은 주변을 자세히 관찰하셨죠?

타카노 하지만 타인을 정확하게 관찰하는 데 성공했다면, 좀 더
제대로 된 어른으로 성장하지 않았을까요? 하하. 관찰을
많이 한 데 비해서는 주위에 녹아들지 못했어요. 아마
관찰해야 할 데를 잘못 선정했나 봅니다.

오타케 관찰하면서 그 사람의 내부로 파고들어간달까, 그러면서
영혼이 옮아가는 느낌이에요.

타카노 무서운 이야기지만 그런 느낌이 있네요. 하지만 훈련 끝에
터득한 것이지 맨 처음엔 그렇지 않았어요. 만화가로
일하는 동안에 자기를 벗어나서 타인의 내부로 들어갈
수 있게 되었습니다. 시간 한정으로, 그리고 있는
동안만은 분신을 만들어서 들어갔다가 끝나면 문을 단단히
닫는 거죠.

오타케 그걸 자신의 스타일로 삼자고 의식한 건 언제부터인가요?

타카노 초기에는 오타케 씨가 거북하다고 말씀하신 스피드로
읽을 수 있는 만화들을 교본으로 삼고 있었어요. 그러다가
하기오 모토란 만화가의 만화를 보고는 자신을 해체해보는
것도 재미있겠다는 생각이 들었습니다. 그게 아마 열일곱
살즈음이었을 거예요.

하기오 모토(萩尾望都).
일본의 만화가. 1949년 5월 12일 출생.
현재의 소녀만화의 방향성을
확립했다고 일컬어지는 만화가 중
한 명. 한국에는 『토마의 심장』,
『11인이 있다!』, 『포의 일족』, 『잔혹한
신이 지배한다』 등이 소개되었다.

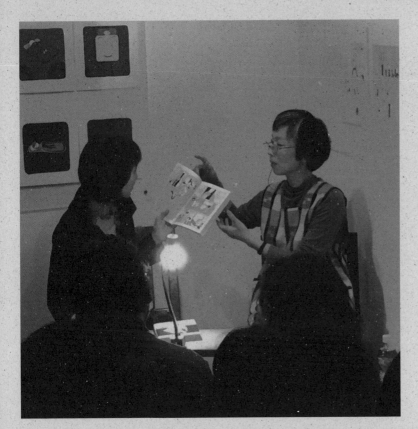

오타케(왼쪽)와 타카노(오른쪽)

오타케 그 전에도 일상생활 속에서 자신을 해체해서 사물을 보신 적이 있었나요?

타카노 그게 말이죠. 부모님께 예술은 위험하니까 가까이하지 말라는 말을 누누이 들은 탓도 있어서, 안정적인 직장을 가지려고 고등학교는 위생간호과에 들어갔어요. 직업훈련학교 같은 기관으로, 여기서 공부해서 간호사가 되면 무탈한 인생을 보낼 수 있겠다 싶어서 선택했죠. 교육과정 중에 진료 차트의 작성법을 배우는 수업이 있었어요. 실습을 나가서 환자들을 관찰한 다음, 진료 차트를 작성해서 간호부장님께 제출해야 했어요. 어느 날 "진료 차트는 이렇게 작성하면 안 되죠. 학생의 기분을 알고 싶은 게 아니에요. 관찰한 것을 적으세요!"라는 꾸중을 들었어요. 저 나름대로 자세히 관찰한 대로 쓴 건데 간호부장님께 호출되어서 억울했습니다.

오타케 어떤 내용을 쓰신 건가요?

타카노 아침 6시에 기상해서 밤 9시에 취침할 때까지의 체온과 대소변의 횟수 등을 꼼꼼하게 관찰해서 잠을 잘 잤다, 식사량은 어땠다, 어떤 이야길 했다든가를 쓰는 건데, 어떤 이유에서인지 제가 느낀 것들이 문장에 드러나는 거예요. 그런 거라면 몇 장이라든 쓸 자신이 있었지요. 다들 비명을 지르면서 백지를 메우려고 끙끙거리는데 전 아무렇지도 않게 술술 써내려갈 수 있었거든요. 그래서 간호부장님이 칭찬해주실 줄로만 알았는데 꾸중을 들어서 충격이 컸습니다. 기숙사로 돌아가서 '왜? 왜 이렇게 쓰면 안 될까?' 혼자 고민하면서 훌쩍거리고 있으려니까 룸메이트가 어디 한번 보여달라는 거예요. 다 읽고 나더니 타카노가 작성한 진료 차트는 재미있다는 거예요. 친구의 그런 반응이

참 의아하더라고요.

오타케 아마 관찰하시다가 환자에게 감정이입을 했나 보네요. 간호부장님 입장에선 NG라고 해도, 환자 입장에선 고맙지 않을까요?

타카노 마흔이 넘어서야 알았어요. 시대가 바뀌어서 요즘은 그런 간호사를 바란다는 것을요. '뭐야? 그 방법도 나쁘지 않았잖아, 지금이라면 간호사로 일해도 잘해냈을지도 모르겠다.' 하지만 당시는 아니었던 거죠.
그래서 학생 시절에는 무조건 자신이 해체되지 않도록 단단하게 묶어두려는 노력이 중요하다고 생각했어요. 만화를 그릴 때는 그래도 된다, 책상 앞에서 떠날 때 딱 붙어버리면 된다, 그렇게 깨달은 것은 만화를 그리기 시작하고 스무 살쯤 되었을 때입니다.

오타케 조숙하셨네요. 본인이 어떤 사람인지 일찍부터 파악하고 계셨군요.

오타케 만화라는 미디어에 대해서는 어떠셨나요? 어릴 적부터 매력을 느끼셨나요?

타카노 아뇨, 시골이었으니까 가까이엔 책이 없었고, 있다면 학교 도서관에 있는 것이 다였어요. 저희 부모님은 소설을 읽지 않는 분들이라 집에 있는 책이라곤 식물도감과 화집 정도였죠, TV도 별로 보지 않는 집이었고.

오타케 그러면 어릴 적에는 만화를 접할 기회가 많이 없으셨겠네요?

타카노 전혀 없었어요. 고등학생일 때 하기오 모토 선생님의 만화를 읽었을 정도인걸요. 만화를 많이 읽게 된 것은 만화가가 된 다음부터예요. 교본이 될 만한 만화가 있겠다고 생각하면서 읽었죠.

하기오 모토가 되고 싶었을 뿐이에요

오타케 거의 읽어본 적이 없는데도 만화가가 되고 싶으셨어요?

타카노 하기오 모토가 되고 싶었을 뿐이에요!

오타케 부모님도 예술가는 안 되지만 만화가라면
괜찮다고 하신 건가요?

타카노 국가시험에 합격해서 자격증을 따면 오케이, 취미로라면
괜찮을 것 같다고 말씀하시기 시작했어요. 졸업 후에는
의사 선생님이 한 명뿐인 이비인후과 겸 소아과 병원에서
2년 반 근무했습니다. 같이 동인지 활동을 하던 동료가
비슷한 시기에 학교를 졸업하고 출판사에 취직했는데
잡지에 일러스트를 그리는 일을 소개해줬어요. 그러다 차츰
제 만화도 실을 수 있게 되었죠.

오타케 타카노 선생님의 만화를 보면 책은 물론 영화를
좋아하신다는 것이 느껴집니다. 프레임, 트리밍, 줌업,
광각이나 부감의 시점이 다채롭게 쓰여서요. 컷을 나눈
것을 보면 카메라워크가 연상됩니다.
영화를 자주 보셨나요? 아니면 영화도 책처럼 볼 기회가
별로 없었나요?

타카노 맞아요, 영화를 보기 시작한 것도 만화를 직업으로
삼으면서부터입니다. 전 영화를 만화가라는 직업에 도움이
되는지 따져가면서 보는 것 같아요. 재미있게 보냐고
물으신다면 재미는 없을지도 모르겠네요.

오타케 그럴 만도 하네요! 타카노 선생님은 즐기기 위해서
무언가를 하는 분은 아니군요. '취미'나 '오락'이란 단어가
사전에 없고, 무얼 보든 무얼 하든 만화라는 관심 영역이
스펀지처럼 흡수해 버리는 느낌입니다. 그건 자기 직업을
사랑한다든가 프로 의식이 높다는 둥의 세속적인 단어로는
정의할 수 없는, 일종의 버릇이라고밖에는 표현할 방법이

만화가라는 직업에

도움이 되는지 따져가면서

17

없겠네요. 그냥 그런 사람이구나 싶습니다.

타카노 하지만 이 특기를 남들에게 들키고 싶진 않아요. 평범한
사람으로 여겨주면 좋겠다는 바람이 강하거든요.
인사이더인 친구가 몇 명 있는데, 그 무리 사이에서
그럭저럭 말이 통하면 아직은 괜찮은 것 같다고 스스로를
안심시킵니다. 그 대신 만화를 그릴 때는 마음껏
해체시키는 거지요.

오타케 두 가지 낙차가 창작의 에너지가 되고 있다니 떨어지는
폭포와 같은 원리군요.

더 이상 자신의 내부를 들여다보는 것은 위험하다

오타케 이쯤에서 『도미토리 토모킨스』에 대해서 이야길 나눠보고 싶습니다. 이 작품에 대해서 잠깐 설명을 드리자면 도모나가 신이치로, 마키노 도미타로, 나카야 우키치로, 유카와 히데키라는 네 명의 과학자가 같은 기숙사에 살고 있는데, 그 기숙사는 토모코 씨라는 여성이 관리합니다. 그리고 토모코 씨에게는 킨코라는 딸이 있지요. 과학자가 탐구한 개념을 설명해 나가는데, 작은 아이가 나오기 때문에 의미를 넘어선 세계로도 확장되어갑니다. 의미를 가진 세계와 거기에 회수될 수 없는 세계가 합쳐진 부분이 타카노 선생님 고유의 작품성이라고 생각합니다. 선생님 본인의 기억을 테마로 삼아왔던 지금까지의 작품에서 벗어난 한편, 일부분은 연결되어 있다는 인상입니다. 그 책 후기에 자신의 감정을 배제한 것 같이 그려보고 싶었다고 쓰셨는데, 그처럼 심경에 변화가 생긴 이유가 있으신지요?

타카노 더 이상 자신의 내부를 들여다보는 것은 위험하다고 느꼈거든요. 해체된 채 원래대로 붙일 수 없게 되는 것이 아닐까 불안해졌어요. 그래서 그런 방식은 『노란 책(黃色い本)』(2002)으로 끝내기로 했습니다.

오타케 『노란 책』은 「자크 티보라는 이름의 친구」라는 부제에서도 알 수 있다시피 프랑스 작가인 로제 마르탱 뒤 가르의 『티보 가의 사람들』을 애독하는 홋카이도 소녀의 일상을 다룬, 자전적인 요소가 강한 작품입니다. 즉 이 작품으로 극점까지 돌진했다고 할 수 있겠네요. 하지만 그럴 수밖에 없었던 필연성도 있었죠?

타카노 그걸 그렸을 때가 40대 중반이었는데, 하나의 작품을 완성하고 나면 어깨도 허리도 망가졌어요. 체력적으로,

도모나가 신이치로
(朝永振一郎, 1906~1979).
일본의 물리학자. 양자전기역학 분야의 기초를 다진 인물로, 1965년 노벨물리학상을 수상하였다.

마키노 도미타로
(牧野富太郎, 1862~1957).
일본의 식물분류학자. 독학으로 식물분류학을 연구하여 1889년 일본 식물에 처음으로 학명을 붙여 신종 1,000여 종을 소개했다.

나카야 우키치로
(中谷宇吉郎, 1900~1962).
일본의 물리학자 겸 수필가. 1936년 세계 최초로 인공눈 제작에 성공하는 등 저온과학에 큰 업적을 남겼다.

유카와 히데키
(湯川秀樹, 1907~1981).
일본의 이론물리학자. 1933년경부터 붕괴와 핵내 전자 등을 연구하고 보존 매개작용을 고찰했다.

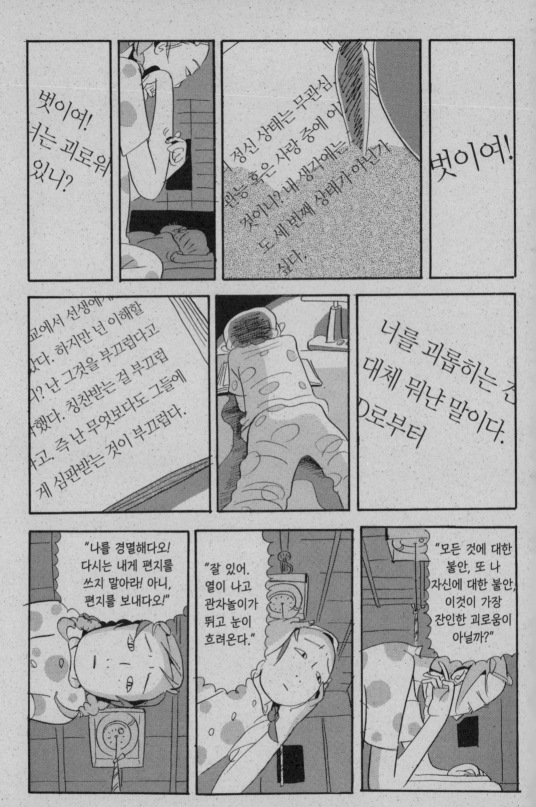

그림 2. 『노란 책』에서

만화를 계속 그린다면 앞으로 한 작품밖에 못 그릴 거라고 짐작했습니다. 그래서 애초에 만화가가 되려고 생각했던 계기가 뭐였는지, 만화가가 되기 전인 열일곱 살의 시점까지 돌아가보기도 했죠. 체력적으로 시간을 헛되이 쓸 때가 아니란 사실도 크게 작용했고요.

오타케 "시간을 헛되이 쓸 때가 아니다." 좋은 말이네요. 저도 40대 중반에 깨달았더라면 좋았을 텐데요. 그렇다고 해도『노란 책』에서『도미토리 토모킨스』로의 비약은 놀랍습니다. 세계로 접근하는 방법이 크게 전환되었어요. 여기까지의 도달이 예사로운 일은 아니었겠지요?

타카노 하지만 저는 물론이거니와 세상 전체와도 관계가 있습니다. 자신의 내부로 깊이 파들어가면 뭔가 알 수 있을 것 같아서 했는데, 무려 백년 전의 사람들도 같은 일을 했던 모양이더라고요? 그렇게 해도 결국 알아내지는 못했다고 그들이 말하는 듯했습니다. '그렇구나, 문학에서도 결론을 내지 못했구나.' 그런 생각이 들자 제 자신을 죄는 자문 방식은 잠시 내려놓자고 결정했습니다.

오타케 일본의 근대문학을 읽고 그렇게 느끼신 건가요?

타카노 네, 맞아요. 하여간 혈중 문학 농도가 너무 높아져서요. 이 몸을 어떻게 손보지 않으면 위험하다는 예감이 들었어요.

오타케 문학, 특히나 근대문학은 자아에 대한 집착이 강하니까요.

타카노 그도 그렇지만 사람의 얼굴이 성가시다고 느끼게 되었어요. 마침내 인간 혐오에 빠졌나 생각하실 수도 있는데, 그건 아니고요. 싫은 것은 2차원의 얼굴입니다. 요즘은 인쇄술이 발달해서 옷이고 음식이고 가리지 않고 얼굴이 그려져 있잖아요? 그 얼굴들이 일제히 말하기 시작한 거예요. 『노란 책』을 완성한 다음이라 피로가 쌓인 탓이겠지만, 제 두뇌가 얼굴을 인식하기 위해 과도하게 활동한다는 느낌이 들었습니다.

오타케 하긴 세상에는 온갖 캐릭터가 범람하죠. 게다가 만화가라면 항상 얼굴의 공격을 받고 있는 셈이고요.

타카노 맞아요, 얼굴을 대량으로 그리고 있으니까요. 그렇다고 해서 사람들과 만나는 게 괴로운 건 아니에요. 리얼한 사람 얼굴은 아무렇지도 않거든요. 아무래도 허구의 얼굴을 받아들이기가 힘든 모양이에요. TV를 보고 있어도 먼저 드라마의 배우 얼굴이 싫어지고 뉴스 앵커의 얼굴까지 살짝 싫어지는 거예요. 다만 어째서인지 여성 기상캐스터의 얼굴은 괜찮아요.

오타케 본질이 드러나기 때문일까요?

타카노 그럴지도 모르죠. 그런데 이렇게 되다 보면 자기 만화도 그릴 수 없어져요. 그럼 그리고 싶은 게 뭘까 생각해보니까 과학 교과서에 실려 있을 만한 무미건조한 그림인 거예요. 직선이나 직각의 그림이 훨씬 기분 좋게 느껴졌달까요?

오타케　『도미토리 토모킨스』에는 에셔의 트릭아트 같은 그림이
　　　　자주 나오는데, 새롭게 고안하신 것인가요?

타카노　후시미 고지라는 물리학자가 쓴 기하학 무늬를 그리는
　　　　법에 관한 책이 있어서 그걸 참조했습니다. 오타케 씨는
　　　　사진을 찍으시죠? 가끔 위아래가 없는 사진을 찍고
　　　　싶어지지 않으세요?

오타케　당연히 찍고 싶죠. 찍은 사진을 위아래로 뒤집어서
　　　　볼 때도 있답니다.

타카노　저는 위아래가 있는 것이 싫어지기도 했어요. 풍경조차
　　　　그랬지요. 위아래가 없는 것, 격자무늬나 벽지 무늬
　　　　같은 것에 끌렸답니다.

오타케　이 책 각 장의 표지는 벽지 무늬 같은 디자인이죠. 마지막
　　　　장인 「시 낭독」도 위아래가 없이 어린애의 상반신이
　　　　연속되는 그림으로 마무리되어 있습니다.
　　　　추상적인 그림을 그려보고 싶다고 예전부터 생각하셨나요?

타카노　네. 그려보고 싶었어요.

오타케　아마 『노란 책』에서 기억이나 의식 세계가 갈 수 있는
　　　　끝까지 갔기 때문에 이제는 추상으로 갈 수밖에 없다고
　　　　각오하셨던 거겠죠.

마우리츠 코르넬리스 에셔
(Maurits Cornelis Escher, 1898~1972).
네덜란드 출신의 판화가. 기하학적
원리와 수학적 개념을 토대로 2차원의
평면 위에 3차원 공간을 표현했다.
평면의 규칙적 분할, 모호한 시각적
환영 속에 사실과 상징, 시각과 개념
사이의 관계를 다뤘다.

후시미 고지(伏見康治, 1909~2008).
일본의 이론물리학자. 물리학,
특히 통계역학 분야에서 큰 성과를
거두었으며 일반인을 위한 물리서적을
계발하고 보급하는 등 다방면에
큰 발자취를 남겼다.

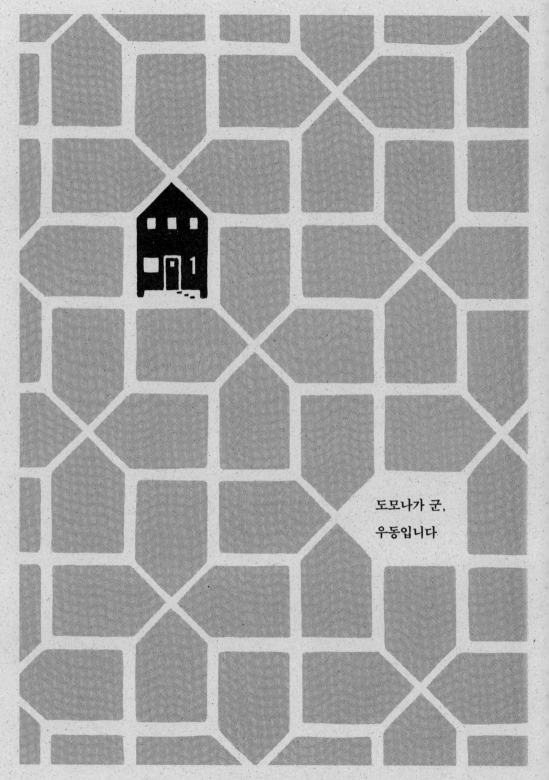

도모나가 군,
우동입니다

그림 3. 『도미토리 토모킨스』에서

그림 4. 『도미토리 토모킨스』에서

타카노 그럴지도 모르겠네요. 『노란 책』을 그릴 때 예감 비슷한 것이 있어서 인물의 뒷모습을 아주 많이 그렸어요. 정면을 보면서 말하질 않아요. 머리 아래에 몸통이 있고 팔다리가 두 개씩 달려 있을 뿐이죠. 그래서 자주 인물들이 꾸물꾸물 움직이는 것처럼 연출했습니다. 그 편이 습도라든가 소리 같은 걸 표현하기 쉬웠어요. 눈코가 있으면 소리가 사라져버리거든요.

오타케 하긴 사람의 얼굴은 굉장히 구체적이라서 얼굴이 있으면 '그 사람'이 돼버리기 때문에, '인간들'로 만들기는 힘들지요. 그리고 보통은 세부 묘사를 생략하면 공간이 평평해지기 십상인데 『도미토리 토모킨스』는 어떤 방인지 상상하게 됩니다. 빛의 묘사에도 신경을 썼기 때문에 빛이 있으면 시간을 느낄 수 있지요. 추상도가 높은데도 시공간이 세심하게 표현되어 있다는 점이 훌륭합니다.

오타케 이쯤에서 타카노 선생님께 낭독을 부탁드리려고 합니다.

타카노 그럼 『도미토리 토모킨스』의 「마키노 군, 정월입니다」에서 인용한 마키노 도미타로의 「송죽매(松竹梅)」를 읽겠습니다.

오타케 이 문장의 첫머리에 꽃꽂이를 하는 장면이 나오는데, 그건 화도를 하셨던 아버님의 기억 때문인가요?

타카노 맞아요. 연재할 때 마침 정월이었거든요.

아무도 없는 부엌에서 큰 소리로 읽는답니다

송죽매(松竹梅)가 상서로운 나무라는 사실은 모르는 사람이 없다. 선조들이 더할 나위 없이 고고한 나무들만 엄선했다는 사실에 누가 이의를 제기할 수 있으랴.

따라서 이들을 시로 칭송한 것도 지극히 당연하다. 장가 중에도 그런 시가 몇 있다. "매화와 소나무와 어린 대나무에게 이끌려 설 장식 하네[注連飾り]"라는 속곡 가사도 있다.

소나무는 '백목의 장'이라 불린다. 소나무는 천년이나 변함없는

장가(長歌).
일본의 고유 시가로, 5·7의 구를 반복하다가 맨 뒤는 7·7의 구로 맺는다.

注連飾り(시메카자리).
정초에 사당, 현관 등에 금줄을 쳐서 장식하는 일. 또는 그 장식.

백목(百木)의 장.
사기(史記)에 "송백은 백목의 장으로서 황제의 궁전을 수호하는 나무"라는 구절이 있다.

27

그림 5. 『노란 책』에서

28

상록수로, 봄이 되면 가장 먼저 그 푸른 잎을 자랑한다. 옛 시인
또한 "사시사철 변하지 않는 소나무의 푸른 잎이 봄을 맞이하여 더욱
푸르러졌구나"라는 시를 짓기도 했다. 그 잎은 일 년 내내 푸른색을
띠기 때문에 한없이 상서롭게 여겨진다. 소나무는 단순히 잎이
푸르러서 아름다운 것이 아니라 나무의 생김새에도 기상이 서려 있다.
사방으로 뻗어나간 가지와 하늘을 향해 우뚝 솟아나 귀갑 같은 껍질을
두른 줄기는 너무나도 웅장하고 강건해 보인다. 즉 이 줄기와 가지가
있음으로써 푸른 잎이 한층 두드러진다.

오타케 와, 대단합니다. 타카노 선생님께서 낭독할 때 이런 느낌이
들 줄은 상상도 못 했어요.

타카노 소리를 내서 책 읽는 걸 좋아하거든요. 낭독극이라도
한다는 기분으로 아무도 없는 부엌에서 큰 소리로
읽는답니다. 읽기에는 역시 쇼와 초기의 문장이 좋더군요.

오타케 처음 낭독하시는 분 같지 않다 싶더라니 역시나! 눈앞에
있는 사람에게 읽어주는 것과도, 혼자 중얼중얼 읽는
것과도 다른, 그 중간쯤이라고 할까요. 왠지 축문을 듣는 것
같았어요.

타카노 마키노 군의 문장이 축문 같다라.

오타케 아니면 들려주려는 상대가 신적인 존재는 아닐까요? 살아
있는 인간이 아니라.

타카노 그럴지도 모르죠.

오타케 한 번 더 낭독해주시면 안 될까요? 「도모나가 군,
울지 말아요」에서 인용한 도모나가 신이치로의
『체독일기(滯獨日記)』를 부탁드리고 싶습니다. 화가에 대해
언급하고 있어서요.

타카노 그럼 그 부분만 읽어보겠습니다.

쇼와(昭和).
일본의 연호 중 하나.
쇼와 천황의 통치에 해당하는
1926~1989년을 말한다.

활동사진을 통해서 운동을 보는 것이 바로 학문적인 방법이다. 무한한 연속성을 유한한 컷 속에 담아버린다. 하지만 화가는 훨씬 다른 방법으로 운동을 표현한다.

오타케 이 부분을 부탁드린 이유는 "화가는 훨씬 다른 방법으로 운동을 표현한다."라는 문장이 마음에 걸렸기 때문입니다. 활동사진과 학문적인 방법이 가까운 것은 카메라란 기계를 사용해서 스톱 모션 기법으로 동작을 표현하기 때문이지요. 다시 말해서 무한한 사물을 유한한 컷 속에 가두고 있습니다. 한편 화가는 자신의 손을 놀려서 운동을 표현하기 때문에 무한한 가능성이 있다고 도모나가 군은 생각했을 겁니다.

그림은 단순하게 말하자면 선과 면으로 이루어져 있습니다. 만화의 경우는 특히나 선의 요소가 강해서 선의 두께나 강약으로 묘사가 극심하게 변화하지요.

자세히 보면 『도미토리 토모킨스』에는 다양한 타입의 선이 많이 사용되었어요. 토모코 씨와 킨코는 굵고 균일한 윤곽선으로, 도모나가 등 기숙사생들은 강약이 드러나는 붓으로 그려져 있어서 상당히 차이가 납니다. 그 차이가 자아내는 효과가 무척 흥미로웠어요.

타카노 그렇답니다. 그림 편지의 선생님에게 강약이 있고 번진 듯한 선이 저다워서 좋다는 말을 가끔 듣는데, 저답다는 것이 과연 무슨 뜻일지 생각하게 됩니다. 무슨 뜻으로 한 말인지는 알겠지만, 왜 인간은 고작 선만 보고 누구답다, 누구답지 않다고 느끼는 걸까 궁금했어요.

그게 말이죠. 종이에 붓으로 고양이를 그려놓고, 위아래를 뒤집어서 보면 고양이처럼 보이질 않습니다. 순간적으로 고양이라고 이해하기는 어려운 거죠. 붓으로 종이를 문지른 자국으로만 보입니다.

오타케　엇, 눈이 고양이라고 인식하지 못하는 건가요?

타카노　그렇답니다. 『노란 책』에 수록되어 있는 「2-2-6」이란
작품에서, 여주인공이 신음을 내면서 몸을 젖히는
장면이 있어요.
다시 말해서 이나바우어 같은 포즈를 취하는데, 젖힌
얼굴은 턱이 위로 가고 이마가 아래로 오는, 위아래가
뒤집힌 얼굴이죠. 개인적으로 근사한 연출이라고 생각해서
원고용지의 위아래가 반전되도록 180도 회전한 다음,
눈코입을 그려 넣고 종이를 원래대로 돌려놓았는데 어딘가
이상한 거예요. 몇 번이고 다시 그리는 동안에 차츰 오기가
나서 종이를 돌리지 않고 눈, 코, 입을 적당히 그려
넣었는데, 그러니까 오히려 쓸만한 그림이 나오더라고요.
그때 사용했던 것은 강약을 주기 쉬운 스푼펜이었어요.
여기서 깨달은 사실은 현실세계라면 물구나무서기를
한 사람의 얼굴도 얼굴인 것을 알 수 있어요. 하지만
종이에 그린 얼굴은 위아래를 뒤집으면 얼굴이 아니게
된다는 겁니다.

오타케　마찬가지로 고양이도 거꾸로 보면 이미지가 해체되어서
고양이처럼 보이지 않게 된다는 말씀이군요.

타카노　두께가 균일한 제도펜이면 이야기가 또 달라지겠죠.
제도펜으로 그려서 비교해보면, 그쪽은 고양이로
보였으니까요.

이나바우어(Ina Bauer).
피겨스케이팅의 연결요소. 양발의
에지를 다르게 하고, 앞에 놓은
다리는 굽히고 뒤에 놓은 다리는 펴서
빙판을 활주하는 연결요소다. 이때
필요진 않지만 대다수 선수들은 등을
젖히는데 레이백 이나바우어라고 한다.
이나바우어라는 명칭은 이 동작을
발명한 선수의 이름을 딴 것이다.

그림 6. 『노란 책』에서

오타케 굉장히 흥미로운 이야기네요. 제도펜으로 그리면
평평하다는 인상을 받게 됩니다. 한층 2차원적이라고
할까요? 반면 붓으로 그리면 선의 두께가 변화해서
결과적으로 깊은 느낌이 나옵니다. 아까 그림편지의
글자에 강약이 있거나 번진 듯한 효과가 나는 것이
선생님답다라는 말을 들으셨다고 했는데, 선에 뉘앙스가
있으면 공간이 탄생하니까 피가 통하는 살아 있는
'선생님'을 느끼기 쉽다는 뜻이겠죠.

타카노 맞아요. 굵기가 변하면 음영이 생기죠. 예를 들어 접시
위의 경단을 그릴 때 손을 위에서 아래로 움직여서 원을
그리는 사람은 없어요. 보통 아래서부터 둥글게 그리죠.
먹물이 가장 많이 쓰인 두터운 부분이 아래로 와요. 그건
하늘에 태양이 있고 땅에는 그림자가 지는, 지금 그런
세계에 있다는 표현일 겁니다. 인간에게는 위아래가
있고 팔이 달려 있고 그 팔로 먹물이 묻은 붓을 드니까요.
그런 제한 아래서 그림을 그려가기 때문에 세상에 있는
그림들은 전부 중력과 유관한 거죠. 와아! 이게 물리인가?
그렇게 생각하면 재미있지 않나요?

오타케 무척 재미있네요. 먹물도 팔도 잡아당기는 중력의
영향을 받는다는 말씀이군요. 하지만 사진은 조금
다르답니다. 셔터를 누르는 것은 인간이지만 사진 자체는
기계에서 나오니까요.

타카노 중력의 간섭을 받지 않는다는 건가요?

오타케 지금 말씀하시는 걸 듣고 그럴지도 모른다는 생각이
들었습니다. 사진이라면 거꾸로 봐도 고양이인 줄 금방
인식할 수 있으니까요.
흥미로운 사실이 있어요. 사진처럼 극명하게 그려진
초상화가 미술관에 걸려 있다고 합시다. 멀리서 보면

처음엔 사진이라고 생각합니다. 하지만 그쪽으로 다가가는 동안 어느 시점에서 사진이 아니라 그림이라는 걸 직감하게 되죠. 아직 붓터치가 보이지 않을 만큼 거리가 떨어져 있는데도 그림인 줄 알아차리는 겁니다. 그게 무척이나 신기해요. 아마도 중력의 지배를 받고 있는 회화의 이치 비슷한 것을 느낀 게 아닐까요?

<div style="float:left">마치 잘 따라오라고 말하는 것 같아요</div>

오타케　『도미토리 토모킨스』에서 과학자들은 강약이 있는 붓, 토모코 씨 모녀는 제도펜을 사용하셨는데요. 그렇게 구분해서 그린 이유가 있을까요?

타카노　보통은 반대로 그렸을 거예요. 실존했던 과학자와 가공의 토모코 씨 모녀를 대비할 경우, 실존 인물을 제도펜으로 그리는 편이 좋다는 판단이 일반적이겠죠. 그쪽이 객관적인 사실이니까요.
　　　　하지만 실존 인물을 책을 읽고 파악하면서 본인에 가깝게 그리려고 하잖아요? 그럼 타카노 후미코의 무언가가 개입해버리는 데다가 초상화처럼 실제적으로 그리는 데도 무리가 있죠. 그럴 바에는 차라리 도모나가 신이치로가 아니라 가공의 인물인 도모나가 군이라고 하자 싶었어요. 그 편이 거짓이 없고 본인에게 실례가 아닌 것 같아서 데즈카 오사무 선생님처럼 강약이 있는 선으로 그린 겁니다.

오타케　「도모나가 군, 우동입니다」의 첫 장면에서는 도모코 씨가 점심으로 우동을 끓이고 있습니다. 여기는 제도펜으로 그려진 평평한 세계죠. 거기로 도모나카 군이 계단을 내려오는 순간, 실재하는 바람이 불어오는 느낌이 들었습니다. 도모나가 군은 희화화(戱畫化)되어 있지만, 토모코 씨는 다른 차원에 있는 점이 명확하게 표현되어

그림 7. 『도미토리 토모킨스』에서

있기 때문이겠죠.

타카노 그렇답니다. 모든 장이 5페이지로 구성되어 있는데,
토모코 씨가 있는 차원에서 스토리가 시작되고 과학자가
등장한다는 설정입니다. 그걸 결정하기까지 시간이
많이 걸렸어요.

오타케 어째서 기숙사를 배경으로 설정하셨나요?

타카노 그건 별생각 없이 정한 거예요.

오타케 티가 나던데요? 뜬금없는 설정이지만 아이디어가
떠오르면 신속하게 그려버리는 두둑한 배짱이 타카노
선생님의 그림에서 드러납니다. 마치 잘 따라오라고
말하는 것 같아요.

오타케 예정된 시간이 다 되어 가네요. 모처럼의 기회이니 방청객
여러분 중에 타카노 선생님께 궁금한 것을 질문하실 기회를
드리려고 합니다.

질문자 그럼 제가 다른 분들을 대표해서 여쭤보겠습니다. 아까
만화를 그릴 때는 자신을 해체했다가 끝나면 원래대로
붙인다는 이야기가 나왔는데요. 그건 나중에 배운
기술이라고 하셨잖아요? 어떻게 하는 것인지 조금 더
자세하게 말씀해주시겠습니까?

타카노 음, 그러니까 제대로 붙일 수 있다는 확신이 들기 전에는
종이와 대면하면 안 된다고 생각합니다. 머릿속으로
그려보고 괜찮다, 붙일 수 있다는 확신이 들고 나서야 책상
앞에 앉는 거죠. 그리면서 생각하는 사람도 있지만 제
생각엔 위험하니까 그만두는 편이 좋습니다. 원래대로 붙일
수 있다는 확신이 있으니까 갈 수 있고, 위험한 곳까지 같이
가자고 독자를 유혹할 수 있습니다. 그렇기에 마지막에는
원래대로 붙여놓을 책임 비슷한 것이 있다고 봅니다.

제대로 붙일 수 있다는
확신이 들기 전에는

그림을 그린다는 데에는, 그만큼 위험한 일을 하고 있다는 자각이 필요합니다. 아트테라피 같은 치료법도 있지만, 자기 안에 묻어두고 없는 셈 치려던 일을 함부로 끄집어내는 것은 난폭하고, 남에게 피해를 줄 수도 있습니다. 그걸 본 사람이 위험한 생각을 품을 가능성도 있으니까요. 신중을 기하는 편이 좋지요.

오타케 카타르시스를 느끼면 안 된다는 말씀이군요. 자신의 마음을 적절하게 다스릴 필요가 있겠네요. 다만 인간이란 애당초 위험한 존재이고, 까딱하면 범죄를 저지르기 쉬운 생물이니까 자신의 내부를 손으로 헤집는 행위에 빠지기 쉽지요.

타카노 도로 붙이는 테크닉 중에서 비교적 간단한 방법은 인사이더인 친구를 늘리는 겁니다. 예술에 종사하는 사람들하고만 어울리면 누가 더 잘 해체하는지 경쟁하기 시작하거든요.

오타케 맞아요. 서로 누가 훨씬 더 괴짜인지 경쟁하게 되지요.

타카노 마음이 좀 불편하더라도 현실파인 친구를 곁에 두고 자기가 하는 일을 확인하는 한편, 해체할 때는 자기 혼자서 몰래 하는 거예요.

오타케 저도 젊었을 때는 타인과 같이 있을 때와 저 혼자 있을 때의 낙차가 극심해서 이중인격이 아닐까 의심했습니다. 하지만 인간은 원래 그런 존재이므로 이중인격이라도 전혀 걱정할 필요가 없다는, 그런 엄청난 결론을 내리면서 오늘은 이만 마칠까 합니다.

대화 이후의 대화

오타케 　안녕하세요. 일전에 뵌 것이 2015년이었으니까

　　　　4년 만입니다. 잘 지내셨나요?

타카노 　와아, 오타케 씨는 하나도 안 변하셨네요. 전 그 후로

　　　　완전히 게으름뱅이가 되어서, 요 1년은 집에서 놀고 있어요.

오타케 　집에서 뭘 하면서 노세요?

타카노 　집 근처에 쇼와생활박물관이란 곳이 있는데요. 거기서

　　　　공작 스태프로 일합니다.

오타케 　거기라면 오래전에 가본 적이 있어요. 생활사 연구가이신

　　　　고이즈미 가즈코 씨가 사셨던 집을 쇼와 시대의 가재도구를

　　　　전시하는 박물관으로 탈바꿈한 데죠? 그러고 보니 거기서

　　　　타카노 선생님의 원화전이 열린 적이 있지 않나요?

　　　　저는 아쉽게도 못 갔지만.

타카노 　네, 감사하게도 그런 자리를 마련해주셨어요. 옛날에 그린

　　　　만화 중에서 쇼와 시대의 아이들이나 쇼와 시대의 경치가

　　　　나오는 페이지를 선정해서 전시했습니다.

오타케 　고이즈미 씨와는 원래부터 아는 사이였나요?

타카노 　『노란 책』을 그리기 위해서 자료 조사를 할 때 고이즈미

　　　　씨의 책을 읽었어요. 집에서 가깝다는 걸 알고 자전거를

　　　　타고 처음 찾아가봤죠. 차츰 큐레이터와 친해져서 대화를

　　　　나누게 되고, 박물관의 스터디 모임에 참가해보라는

　　　　권유도 받았어요. 모임 도중에 자료 창고에 들어갈

　　　　기회가 있었는데 상자에 오래된 장난감들이 가득 들어

　　　　있더군요. 한참을 들여다보고 있자니 큐레이터분이

　　　　"타카노 씨, 어때요? 전시해보시지 않을래요?"라는 제안을

　　　　해주셨어요. 그래서 제 원화 전시와 더불어 다른 전시실도

　　　　하나 담당하게 되었습니다.

오타케 　전시물을 어떻게 배치할지 공간 구성을 하셨다는

　　　　뜻인가요?

타카노 맞아요. 전시실은 다다미 넉 장 반짜리 방인데, 1950~1960년대 여자아이의 방이란 설정입니다. 풀에 가위에 톱, 망치. 3미터가 넘는 줄자는 여태까지 사용해본 적이 없었거든요. 정말 재미있었어요. 새 분기가 시작되고 관람객이 처음 들어온 날은 구석에 숨어서 지켜보았습니다. 재미있게 관람하신다는 게 느껴지면 굉장히 뿌듯했어요.

오타케 민속관이나 민구관, 과거의 가재도구를 전시하고 있는 장소는 많지만 대개 따분하지요. 약간의 설명을 붙여서 전시해두었을 뿐이니까요. 누군가가 그 물건들에 스토리를 만들어서 생명을 불어넣어줘야만 하는데, 그 내레이터 역할을 타카노 선생님이 맡으셨다니 최고겠네요.

타카노 전시 자료 중에 1961년의 초등학생 일기장이 남아 있었어요. 그 일기를 크게 확대해서 베니어합판에 붙이고 순서대로 늘어놓기도 했어요. 제 원화전은 끝났지만 그 전시실은 아직 그대로 있답니다. 오타케 씨, 꼭 방문해주세요.

오타케 당장 보러 가겠습니다. 그 외에는 어떤 일을 하면서 지내셨나요?

타카노 그게요, 간호사로 일했답니다. 헤헤헤, 비공식적인 자영업자로요. 비슷한 또래의 친구들이 넘어졌다든가 입원했다든가 더는 집안일을 할 수 없는 사태가 발생하더라고요. 그럼 제가 대신 돌봄 인정을 신청하러 갔다 오고, 간병도 해주고 그랬어요.

오타케 옛날에 자격증을 따놓으신 보람이 있네요.

타카노 이제 와서 새삼스럽게 간호사 정신에 불타고 있어요.

오타케 해보시니 어떠셨어요?

타카노 발견한 게 많아요. 저에게도 해당되는 말이지만, 아무래도

41

육아 경험이 없으면 자기 몸이 세월을 먹어간다는 걸
깨닫기 힘든 모양이에요. 몸이 고장 난 것을 알아차렸을 땐
이미 늦죠. 제 경우 현역으로 일하는 간호사 친구들 덕분에,
제가 세상 사람들이 말하는 '노인'의 범주에 들어간다는
걸 저절로 알게 되더라고요. 국가의 복지 제도를 이용하는
방법 같은 것도 많이 배웠고요. 다만 그 친구들도
정년퇴직을 맞이하기 시작했기 때문에 앞으로는 정보를
얻기 힘들어질 거예요. 염려되는 일이죠.
그 밖에는 집 근처의 공원을 청소하기도 해요.

오타케 공원 청소요?

타카노 근처에 분위기 좋은 공원이 있거든요. 거기 청소 동아리에
가입해서 풀도 뽑고, 뭐 그런 일들을 하고 있어요.

오타케 타카노 선생님이 풀 뽑기를! 그런 지역 활동을
예전부터 하셨나요?

타카노 그럼요. 이사를 가면 바로 찾아가서 인사하고
참가한답니다. 고령자 회식 동아리 같은 것도 있는데,
제가 30대일 때 들어갔으니까 벌써 30년 가까이 활동하고
있어요. 집회소에서 다 같이 밥을 하고 수다를 떨면서
나눠 먹는 거죠.

오타케 그건 하지 않으면 안 된다는 의무감 때문인가요?
아니면 그런 활동을 좋아하시기 때문인가요?

타카노 의무감…… 이라고 해야겠죠. 전 동네에서 평범한 사람인
척할 수 있나 없나가 살아가는 데 아주 중요하다고
생각하거든요. 그래서 쉬지 않고 해이해지는 일 없이 죽을
때까지 활동하지 않으면 안 돼요.

오타케 지역 활동이 삶의 리얼리티를 확인하는 장소가 된 거군요?

타카노 그런 이유로, 거기선 만화가란 사실을 절대로 밝히지
않습니다. 직업이 뭐냐는 질문을 받잖아요? 집에서 그림을

그린다고 대답하면 더 이상 물어보지 않고 끝나서 좋아요.

오타케 확실히 그런 활동도 하다 보면 재미있는 일들이 있겠네요.

타카노 하지만 역시 스스로 안심하기 위해서 하는 거예요.

오타케 그렇다면 집에 돌아오면 마음이 놓이나요?

타카노 그렇답니다. 오늘도 들키지 않아서 다행이라고 생각하죠.

오타케 저도 사람들 무리에 끼는 것이 힘든 성격이라 태도가 뻣뻣해지기 십상인데, 그런 장소에 스스로 녹아들어가려고 애쓰는 것은 일종의 연기라고 볼 수도 있겠군요.

타카노 음, 그럴지도 몰라요. 하지만 의외로 어떤 동아리든지 자신과 비슷한 사람이 하나나 둘쯤은 있거든요. 그런 사람들과 친해지는 건 즐거워요.

오타케 지역 활동에 박물관의 전시, 고령의 친구들 간병까지, 시간이 아무리 많아도 부족할 것 같네요.

여러분, 안녕하세요.
타카노 후미코라고 합니다.
이렇게 인사를 드리자니
무척이나 수줍습니다.
수줍은 마음도 감출 겸
한글 연습을 해보려고 합니다.

쪽 프 레 스

어떤가요?

타 카 노 후 미 코

틀리지 않게 잘 썼나요?

앞으로도
잘 부탁드립니다.

2020년 2월
타카노 후미코

みなさま こんにちは。
高野文子と いいます。
こうして ごあいさつを
していますが、とても
照れくさいです。
　　てれかくしに
ハングル文字の練習
をしてみたいと
　　　　　思います。

쯩프레스

どうでしょう。

타카노후미코
ちゃんと書けて
　いるでしょうか?

今後とも どうぞよろしく
お願いします。

2020年　　　2月

나오기

타카노 선생님과는 2019년 6월 4일 2시간 정도
여러 가지 이야기를 나눴지만, 다음 작품에
대해서는 아직 공표할 수 없다고 하셔서 근황만
실었습니다. 과연 어떤 작품이 탄생할지 즐거운
마음으로 기다리게 됩니다.